書法自在系列　楷書

吳翼中寫心經

晁平近人自書

自序

這是我人生所寫的第一本書，沒想到是心經！在習字四十多年及教書法三十幾年之經驗，我發現寫心經是人氣最旺且接受度最高之第一名！我個人並無宗教信仰，但既然一般想寫般若心經的人如此殷切，遂引起我寫此書之念頭。於是在學員們之期待與催促之下，我就從書法藝術理念入手，完成這份字帖！

般若心經是大唐玄奘法師所翻譯，全文僅兩百六十箇字，非常簡短，但卻是大般若經之主要精髓，將佛教根本思想，扼要且透徹說明之一部經文。也難怪成為普遍接受度最高的人氣王聖典！

大凡學書法從點畫、結構之大字楷書入手為最佳途徑。所以本書採六字一頁，把每個字以大字呈現，方便明瞭學習臨寫。如果仔細認真每日六字練習，一箇半月就可將全文熟習完畢。書法上能大即能小，熟練之後就可開始書成全篇經文練習行氣。目前坊間

吳翼中

3

出品之心經紙極多，直橫皆有，甚至打好格子非常方便書寫！寫經亦是修行，也是美學書法藝術之表現。書成作品賞心悅目，沈澱心靈，亦可精進書藝，自娛也可與人分享，實在是學習書道藝術及修練經文教義雙管齊下之最佳法門！

有了楷書之基礎後，未來更可上溯延伸至行書、草書與篆隸，樂趣無窮，學無止境。假如將來有機會，考慮再出版行草篆隸之般若心經，供有興趣者之參考與津樑！

我生性慵懶不太積極，廿年前同門師兄林勝鐘先生就一直督促、鼓勵我出字帖、辦展覽，以嘉惠欲學習書法之人，拖至今日才付梓。只可惜勝鐘兄已經仙逝，想來實在遺憾與汗顏。人生苦短，時光寶貴，稍縱即逝，把握當下才是正道，與所有人共勉也自勵。匆匆知天命已過，將屆耳順，我當更努力珍惜光陰，把我對書法四十多年的少許心得與眾人分享！亦無忝先師李普同先生期許我增加書法人口，推廣書道之殷切期盼！

最後感謝一直包容我不斷拖延及和緩催促我的幾位學員李明珠、孫正軍、楊佳明、洪碩伯、王敬雯、林美鳳、許秀子、戴秋芳⋯⋯族繁不及備載，衷心感謝！

般若波羅蜜多

心經

唐玄奘大士師奉詔譯

般若波羅蜜多心經

觀自在菩薩行

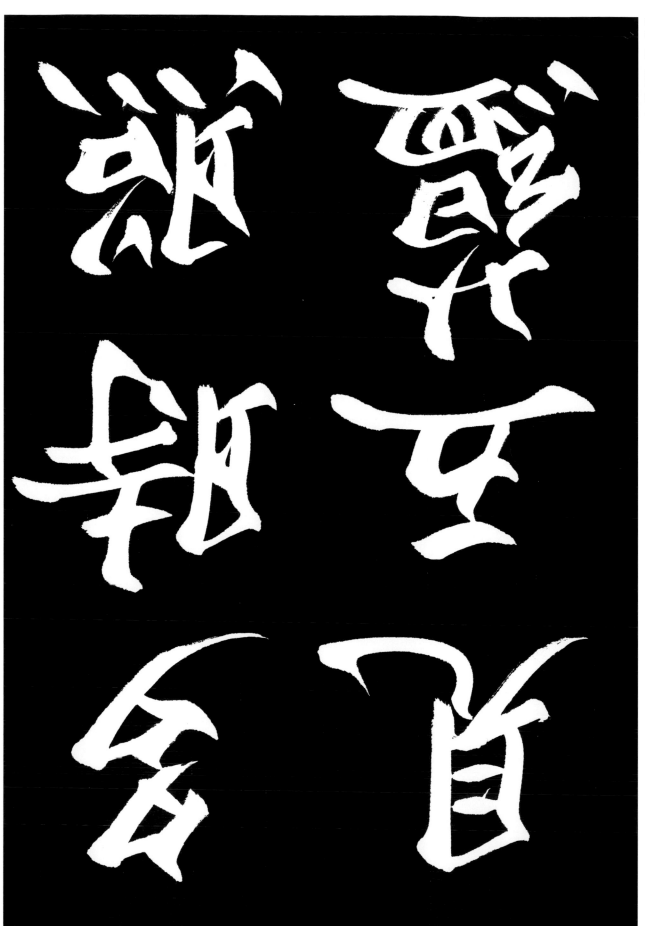

皆空度一切苦

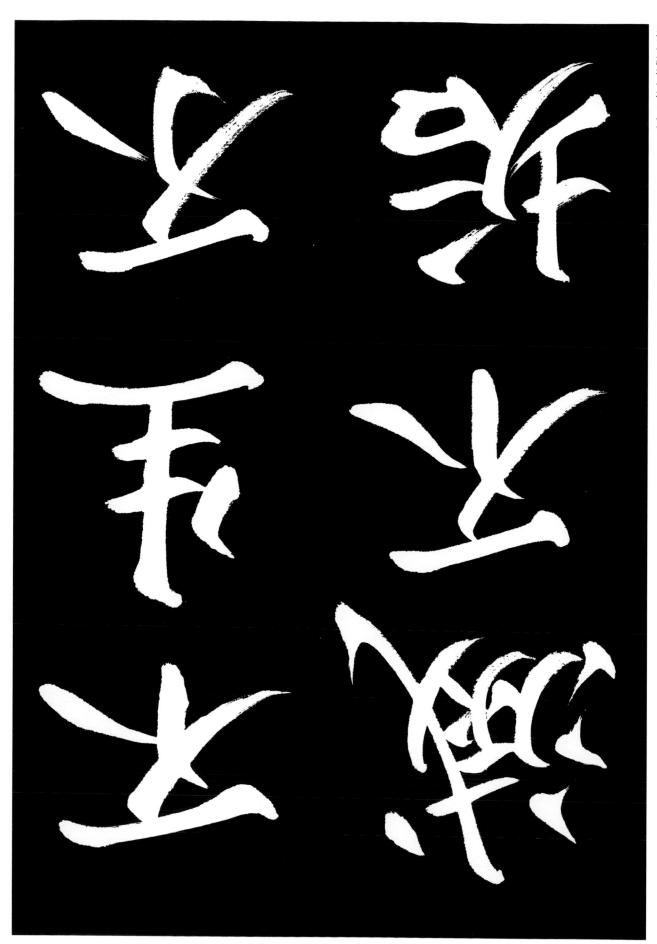

不淨不增不減

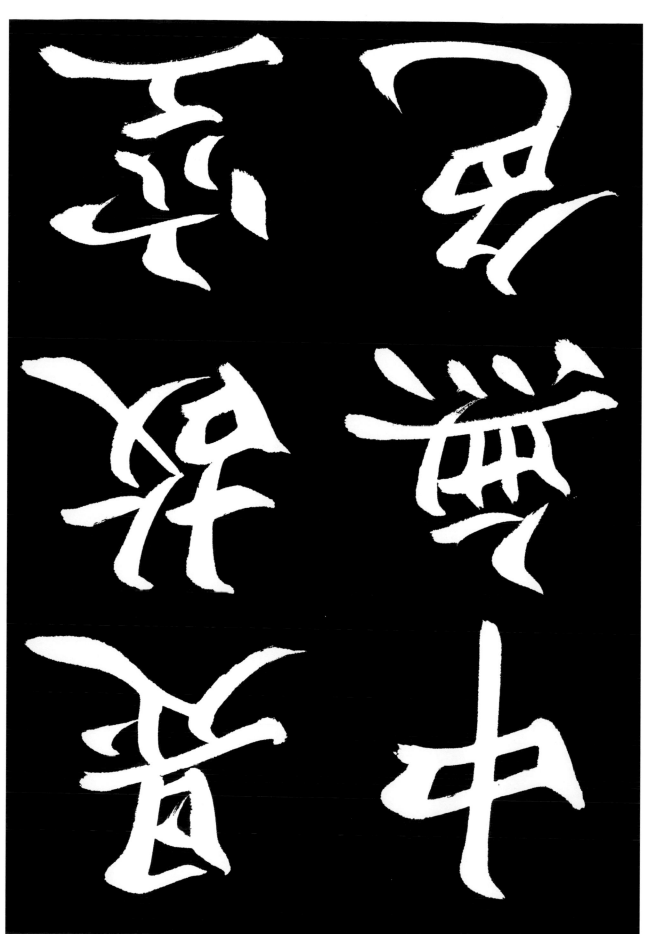

無受想行識無

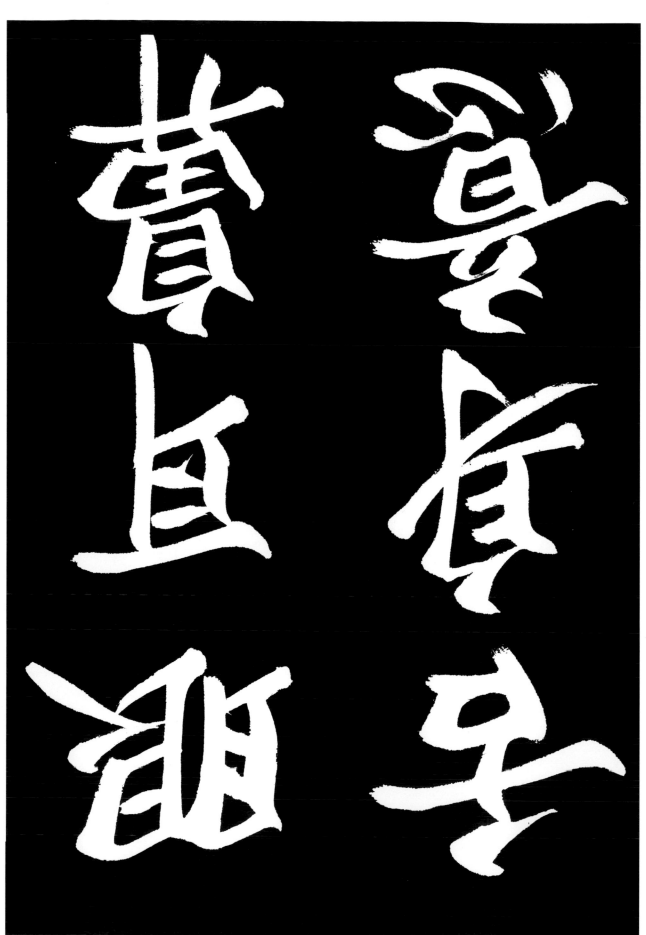

以身作则諸有足者

21

法無眼界乃至

無意識界無無

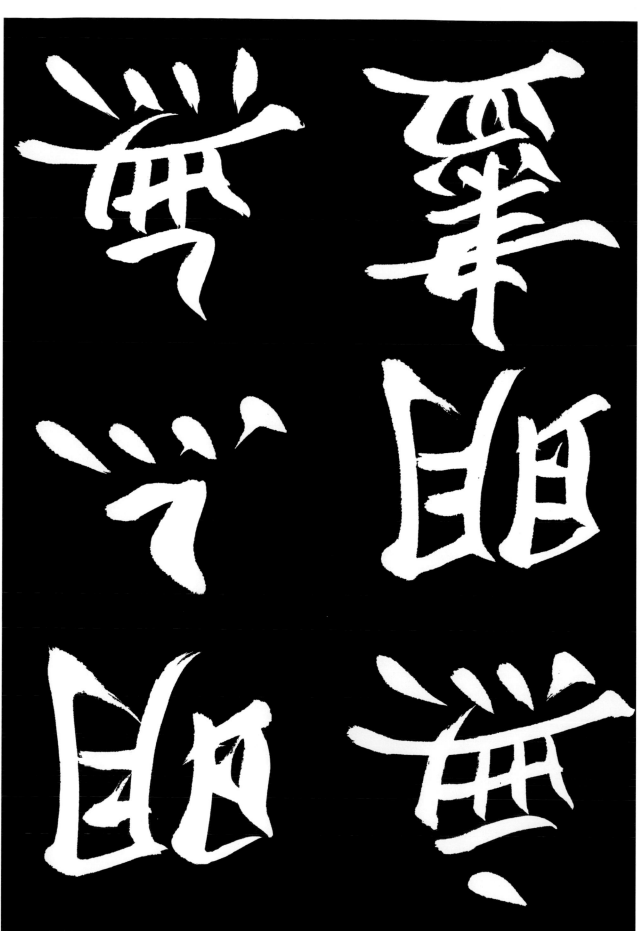

乃至無老死亦

集滅道無智亦

集滅道

無智亦

故菩提薩埵依

般若波羅蜜多

31

故心無罣礙無

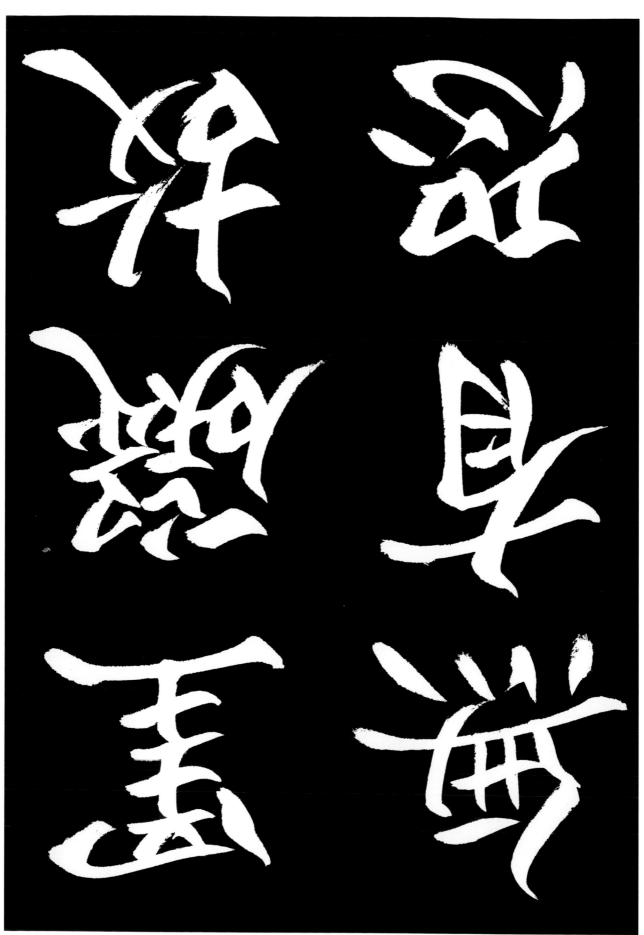

想究竟涅槃

阿耨多羅三藐

若波羅蜜多是

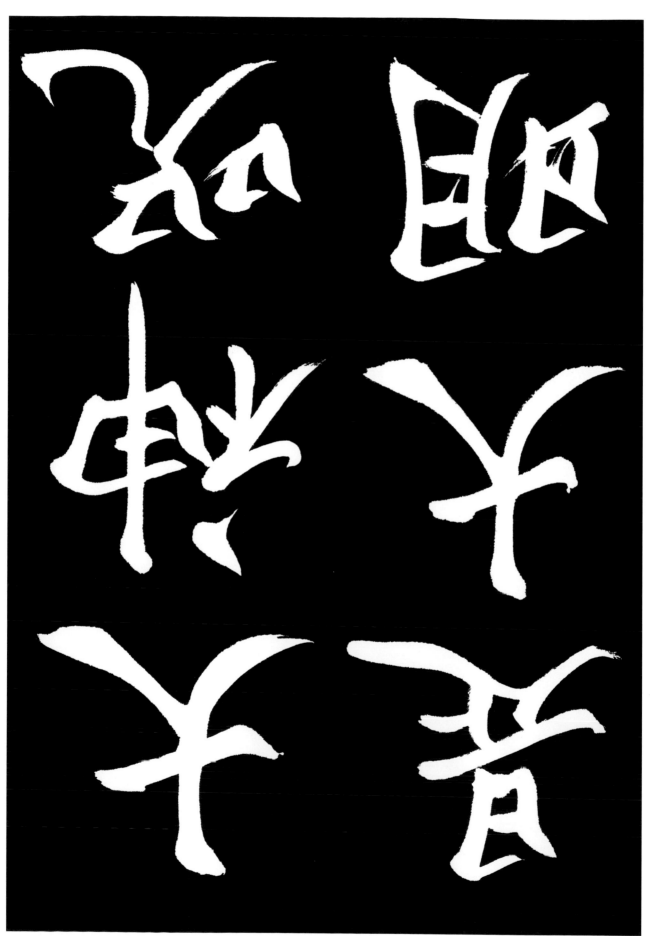

咒是無上咒是

一切苦真實不

婆訶（印）翼中迁人寫心經　西曆貳零一捌年盛夏（印）

譯文

觀自在菩薩

行深般若波羅蜜多時

照見五蘊皆空

度一切苦厄。

舍利子、

色不異空。空不異色。

偉大的觀世音菩薩、

以完成無上智慧為目標而努力修行時、

看出構成世界所有物質的五項要素，其本性並無實體，而僅呈空性、度一切苦厄。

所以能免除一切苦厄。

舍利子呀、

這世間的物質現象並無實體，正因為無實體，所以它僅是一種物質現象。

色即是空。空即是色。

受想行識亦復如是。

舍利子、

是諸法空相、

不生不滅、

不垢不淨、

不增不減。

是故空中。無色、

無受想行識、

所有的物質現象乃是因緣生滅，皆屬空性，也因空性之故，所以有物質現象的存在。

同樣地，感覺、表象、意志、知識等等也都是沒有實體的。

舍利子呀。

此世間萬物皆具空性、

沒有生也沒有滅

沒有污染沒有清淨、

沒有增加也沒有減少。

因此，站在空性的立場而言，是沒有物質現象的

也沒有感覺、表象、意志、知識、

無眼耳鼻舌身意、

無色聲香味觸法、

無眼界、乃至無意識界。

無無明、亦無無明盡、

乃至無老死、

亦無老死盡。

無苦集滅道。

無智亦無得。

以無所得故。

菩提薩埵、依般若波羅蜜多故、

沒有眼識、耳識、鼻識、舌識、身識、意識等、

沒有形態、聲音、香臭、味覺觸覺等之對象、亦無心意之對象、

由視覺領域至意識領域，全部都沒有。

沒有迷惑、也沒有消除迷惑這回事、

乃至於沒有老死、

就連沒有老死一事也是空性、

不僅沒有痛苦，就連其原因，都洞澈明瞭不使生滅。

沒有知也沒有得。

因為沒有得，所以

求道者依完成智慧的法門，所以

心無罣礙、

無罣礙故、無有恐怖。

遠離顛倒夢想、究竟涅槃。

三世諸佛。依般若波羅蜜多故、

得阿耨多羅三藐三菩提。

故知般若波羅蜜多。是大神咒。

是大明咒。是無上咒。

是無等等咒。

能除一切苦。

真實不虛。

心中沒有罣礙、

心中沒罣礙，所以也不覺得恐怖。

一切錯誤無實的想法盡皆遠離、永遠常住在平安之境。

過去、現在、未來三世一切佛皆依此完成智慧的無上法門、

成就無上正等正覺。

因此得知此完成智慧的無上法門是極不可思議的真言。

是大智慧真言。是無上真言。

是無與倫比的真言。

能拔除一切苦與苦因。

是真實而無虛的。

故說般若波羅蜜多咒。

即說咒曰。

揭諦揭諦波羅揭諦

波羅僧揭諦菩提薩婆訶

般若心經

此真言乃完成智慧之無上法門。

故如此說。

去吧！去吧！往彼岸之人、

眾人一同前往彼岸，藉了悟而得真幸福吧！

般若心經

般若波羅蜜多心經

觀自在菩薩行深般若波羅蜜多時照見

五蘊皆空度一切苦厄舍利子色不異空空

不異色色即是空空即是色受想行識亦

復如是舍利子是諸法空相不生不滅不垢不

淨不增不減是故空中無色無受想行識無

眼耳鼻舌身意無色聲香味觸法無眼

界乃至無意識界無無明亦無無明盡

乃至無老死亦無老死盡無苦集滅道無

智亦無得以無所得故菩提薩埵依般若

波羅蜜多故心無罣礙無罣礙故無有恐
怖遠離一切顛倒夢想究竟涅槃三世諸
佛依般若波羅蜜多故得阿耨多羅三藐
三菩提故知般若波羅蜜多是大神咒是
大明咒是無上咒是無等等咒能除一切苦

真實不虛　故說般若波羅蜜多咒即說咒曰

揭諦揭諦　波羅揭諦

波羅僧揭諦　菩提沙婆訶

摩訶般若波羅蜜多心經

歲在著雍閹茂菊秋之月　竑化翼中迂人恭寫

薩	菩	觀	經	蜜	波	若	般
芷 薩 薩 亦可	丶丷艹 十 艹	屮 雀 觀 觀 觀	乙 至 經 經 經	夕 灾 灾	丿 氵 皮	若 若 若	月 舟 般 般 般
鼻	耳	無	減	增	減	苦	皆
鼻 鼻 鼻 鼻	耳 耳 耳 耳	乙 二 無 無	丿 減 減 減	乙 增 增 增	丿 減 減 減	丿丷业 苦 苦	一上上 皆 皆

難字筆順（二）

夢	怖	礙	黑	垂	兩	集	死
夢 夢 夢 梦	忄 忄 怖	礙 礙 礙 礙	里 里・甲 里	二 三 垂 垂 垂	一 厂 厅 兩 兩	彳集・彳集・彳集	一 万 死 死 死
婆	咒	盧	實	能	等	世	究
婆 婆	咒 咒 咒	盧 盧 盧 盧	實 實 實	能 能	等 等	一 世 世 世	穴 究・丿九
乃							
乃							

書法自在系列01　PH0221

新銳文創
INDEPENDENT & UNIQUE　吳翼中寫心經

作　　　者	吳翼中
企劃小組	王敬雯、王鳳姑、沈小玲、吳宜容、李明珠、林美鳳、 林素美、林淑雲、林　毅、邱偉倫、紀雅菁、徐紫祥、 孫采瓊、梁月琴、張玲玲、張彩鈺、許郁芬、陳韻雅、 郭麗慧、游月芳、楊佳明、楊秀文、廖一欣、趙崇齡、 劉宜華、謝金春、戴明容、戴秋芳、羅志雄、羅金雀
責任編輯	鄭伊庭
圖文排版	楊家齊
封面設計	王嵩賀

出版策劃	新銳文創
發 行 人	宋政坤
法律顧問	毛國樑　律師
製作發行	秀威資訊科技股份有限公司 114 台北市內湖區瑞光路76巷65號1樓 電話：+886-2-2796-3638　傳真：+886-2-2796-1377 服務信箱：service@showwe.com.tw http://www.showwe.com.tw
郵政劃撥	19563868　戶名：秀威資訊科技股份有限公司
展售門市	國家書店【松江門市】 104 台北市中山區松江路209號1樓 電話：+886-2-2518-0207　傳真：+886-2-2518-0778
網路訂購	秀威網路書店：https://store.showwe.tw 國家網路書店：https://www.govbooks.com.tw

出版日期	2019年1月　BOD一版
定　　價	480元

國家圖書館出版品預行編目

吳翼中寫心經 / 吳翼中作. -- 一版. -- 臺北市：新銳文
創, 2019.01
　　面；　公分
BOD版
ISBN 978-957-8924-46-8(平裝)

1. 法帖

943.5　　　　　　　　　　　　　　　107022482

吳翼中寫心經 / 吳翼中作. -- 一版. -- 臺北市：新銳文
創, 2019.01

讀者回函卡

感謝您購買本書，為提升服務品質，請填妥以下資料，將讀者回函卡直接寄回或傳真本公司，收到您的寶貴意見後，我們會收藏記錄及檢討，謝謝！如您需要了解本公司最新出版書目、購書優惠或企劃活動，歡迎您上網查詢或下載相關資料：http:// www.showwe.com.tw

您購買的書名：＿＿＿＿＿＿＿＿＿＿＿＿＿＿＿＿＿＿＿＿＿＿＿＿

出生日期：＿＿＿＿＿年＿＿＿＿＿月＿＿＿＿日

學歷：□高中 (含) 以下　　□大專　　□研究所 (含) 以上

職業：□製造業　□金融業　□資訊業　□軍警　□傳播業　□自由業

　　　　□服務業　□公務員　□教職　　□學生　□家管　□其它＿＿＿

購書地點：□網路書店　□實體書店　□書展　□郵購　□贈閱　□其他

您從何得知本書的消息？

　　□網路書店　□實體書店　□網路搜尋　□電子報　□書訊　□雜誌

　　□傳播媒體　□親友推薦　□網站推薦　□部落格　□其他＿＿＿＿＿

您對本書的評價：（請填代號　1.非常滿意　2.滿意　3.尚可　4.再改進）

　　封面設計＿＿＿　版面編排＿＿＿　內容＿＿＿　文／譯筆＿＿＿　價格＿＿＿

讀完書後您覺得：

　　□很有收穫　□有收穫　□收穫不多　□沒收穫

對我們的建議：＿＿＿＿＿＿＿＿＿＿＿＿＿＿＿＿＿＿＿＿＿＿＿＿

＿＿＿＿＿＿＿＿＿＿＿＿＿＿＿＿＿＿＿＿＿＿＿＿＿＿＿＿＿＿＿＿

＿＿＿＿＿＿＿＿＿＿＿＿＿＿＿＿＿＿＿＿＿＿＿＿＿＿＿＿＿＿＿＿

＿＿＿＿＿＿＿＿＿＿＿＿＿＿＿＿＿＿＿＿＿＿＿＿＿＿＿＿＿＿＿＿

11466

台北市內湖區瑞光路 76 巷 65 號 1 樓

秀威資訊科技股份有限公司　　　收

BOD 數位出版事業部

..

（請沿線對折寄回，謝謝！）

姓　　名：_____　年齡：_____　性別：□女　□男

郵遞區號：□□□□□

地　　址：_____

聯絡電話：(日)_____ (夜)_____

E-mail：_____